Meri Kitab | Please don't touch | Chal Nas

This Kitab belongs to

.

Desi Mango

Meri Kitab | Please don't touch | Chal Nas

Desi Mango

Meri Kitab | Please don't touch | Chal Nas

Meri Kitab | Please don't touch | Chal Nas

Meri Kitab | Please don't touch | Chal Nas

Meri Kitab | Please don't touch | Chal Nas

Meri Kitab | Please don't touch | Chal Nas

Meri Kitab | Please don't touch | Chal Nas

Meri Kitab | Please don't touch | Chal Nas

Meri Kitab | Please don't touch | Chal Nas

Meri Kitab | Please don't touch | Chal Nas

Meri Kitab | Please don't touch | Chal Nas

Meri Kitab | Please don't touch | Chal Nas

Meri Kitab | Please don't touch | Chal Nas

Meri Kitab | Please don't touch | Chal Nas

Meri Kitab | Please don't touch | Chal Nas

Meri Kitab | Please don't touch | Chal Nas

Meri Kitab | Please don't touch | Chal Nas

Meri Kitab | Please don't touch | Chal Nas

Meri Kitab | Please don't touch | Chal Nas

Meri Kitab | Please don't touch | Chal Nas

Meri Kitab | Please don't touch | Chal Nas

Meri Kitab | Please don't touch | Chal Nas

Meri Kitab | Please don't touch | Chal Nas

Meri Kitab | Please don't touch | Chal Nas

Meri Kitab | Please don't touch | Chal Nas

Meri Kitab | Please don't touch | Chal Nas

Meri Kitab | Please don't touch | Chal Nas

Meri Kitab | Please don't touch | Chal Nas

Meri Kitab | Please don't touch | Chal Nas

Meri Kitab | Please don't touch | Chal Nas

Meri Kitab | Please don't touch | Chal Nas

Meri Kitab | Please don't touch | Chal Nas

Meri Kitab | Please don't touch | Chal Nas

Meri Kitab | Please don't touch | Chal Nas

Meri Kitab | Please don't touch | Chal Nas

Meri Kitab | Please don't touch | Chal Nas

Meri Kitab | Please don't touch | Chal Nas

Meri Kitab | Please don't touch | Chal Nas

Meri Kitab | Please don't touch | Chal Nas

Meri Kitab | Please don't touch | Chal Nas

Meri Kitab | Please don't touch | Chal Nas

Meri Kitab | Please don't touch | Chal Nas

Meri Kitab | Please don't touch | Chal Nas

Meri Kitab | Please don't touch | Chal Nas

Meri Kitab | Please don't touch | Chal Nas

Meri Kitab | Please don't touch | Chal Nas

Meri Kitab | Please don't touch | Chal Nas

Meri Kitab | Please don't touch | Chal Nas

Meri Kitab | Please don't touch | Chal Nas

Meri Kitab | Please don't touch | Chal Nas

Meri Kitab | Please don't touch | Chal Nas

Meri Kitab | Please don't touch | Chal Nas

Meri Kitab | Please don't touch | Chal Nas

Meri Kitab | Please don't touch | Chal Nas

Meri Kitab | Please don't touch | Chal Nas

Meri Kitab | Please don't touch | Chal Nas

Meri Kitab | Please don't touch | Chal Nas

Meri Kitab | Please don't touch | Chal Nas

Meri Kitab | Please don't touch | Chal Nas

Meri Kitab | Please don't touch | Chal Nas

Meri Kitab | Please don't touch | Chal Nas

Meri Kitab | Please don't touch | Chal Nas

Meri Kitab | Please don't touch | Chal Nas

Meri Kitab | Please don't touch | Chal Nas

Meri Kitab | Please don't touch | Chal Nas

Meri Kitab | Please don't touch | Chal Nas

Meri Kitab | Please don't touch | Chal Nas

Meri Kitab | Please don't touch | Chal Nas

Meri Kitab | Please don't touch | Chal Nas

Meri Kitab | Please don't touch | Chal Nas

Meri Kitab | Please don't touch | Chal Nas

Meri Kitab | Please don't touch | Chal Nas

Meri Kitab | Please don't touch | Chal Nas

Meri Kitab | Please don't touch | Chal Nas

Meri Kitab | Please don't touch | Chal Nas

Meri Kitab | Please don't touch | Chal Nas

Meri Kitab | Please don't touch | Chal Nas

Meri Kitab | Please don't touch | Chal Nas

Meri Kitab | Please don't touch | Chal Nas

Meri Kitab | Please don't touch | Chal Nas

Meri Kitab | Please don't touch | Chal Nas

Meri Kitab | Please don't touch | Chal Nas

Meri Kitab | Please don't touch | Chal Nas

Meri Kitab | Please don't touch | Chal Nas

Meri Kitab | Please don't touch | Chal Nas

Meri Kitab | Please don't touch | Chal Nas

Meri Kitab | Please don't touch | Chal Nas

Meri Kitab | Please don't touch | Chal Nas

Meri Kitab | Please don't touch | Chal Nas

Meri Kitab | Please don't touch | Chal Nas

Meri Kitab | Please don't touch | Chal Nas

Meri Kitab | Please don't touch | Chal Nas

Meri Kitab | Please don't touch | Chal Nas

Meri Kitab | Please don't touch | Chal Nas

Meri Kitab | Please don't touch | Chal Nas

Meri Kitab | Please don't touch | Chal Nas

Meri Kitab | Please don't touch | Chal Nas

Meri Kitab | Please don't touch | Chal Nas

www.ingramcontent.com/pod-product-compliance
Lightning Source LLC
Chambersburg PA
CBHW070807220526
45466CB00002B/584